中華書局

從《商鐵樑書畫集》出版想到的（序言）

我與商鐵樑兄相識四十年，他於八十年代加入香港中華書局古籍字畫部工作，直至退休。他說，他很珍惜能到中華書局工作，職業與志趣能融為一體，並視為人生最難得的際遇。多年來他勤懇工作努力學習，得中華書局這個平台之利，工作修為相得益彰。他處世為人和藹可親，從叫他「老商」到稱他為「商老伯」，得到人們的敬重。幾十年來他工讀勵行，矢志不渝鑽研中國書畫，創作不斷、厚積薄發德藝雙得。八十歲後仍精神矍鑠老而彌堅，又潛心學習古典詩詞，積累了相當數量的作品。這次詩書畫作集結出版，真是可喜可賀。

從此也讓我想起，香港中華書局九龍門市部草創初期的往事。當時，我們以傳播中華文化為己任，立意高遠雅韻清曠，難度很大。但經過全體同仁的努力，開始的十幾年間，工作做得有聲有色，以致影響久遠，成為中華書局的一種經營特色。我們不斷組織各種大型活動、雅集講座、名家書畫展、字典辭書展、文史藝術圖書展、文房四寶展等。商兄發揮他的所長，選題策劃、佈展設計、文字宣傳、臨場解說都下足了功夫。有兩件事情更令人難忘。一是中華書局成立七十五週年時，我們為吳冠中先生出版畫冊，並請他蒞臨香港，在中華文化促進中心舉行講座。我在講座前致歡迎辭，此稿是商兄代擬，寫得很用心很有深度，事後得到多人稱讚。另件事是我們辦了兩次故宮珍藏書畫展覽，初時商兄未能參與前期的策劃工作，但以後就全力投入設計佈展。他用很簡練的

手法，使店堂改變成故宮的氛圍，與展品配合交相輝映。並為展覽會標題名，一手六朝「二爨體」的書法古樸典麗，使人猜想不知是那位老先生所寫。再有展場有一幅前言，也是商兄以行書繕正張掛，有行家議論，認為頗有前輩書法家葉老的風範，最終有人在展覽結束後，要求取去收藏。這種事情在此後也多次發生過。一次舉辦歷史悠久的「廣陵刻經處」清版《佛經典籍展覽》，一幅「寫經體」的會標，也為一位老者收去。

中華書局承百年老店的優良傳統，有很好的企業文化，從業人員對文化傳承有高度的摯情，並有認真學習的精神，青年同事也很勤學肯幹，因而中華書局不少業務活動能有豐富的內涵——既弘揚了中國優秀的文化，又取得很好的經濟效益。經常有不少文史哲藝的專家和愛好者工餘來書局門市流連，許多讀者與書店工作人員成為論書談藝的知心朋友。形成了一種獨特的人文景觀，博得社會人士的讚賞。由此使我想到，人們絕對不要低估在書局、畫廊、出版社等這種機構的人員。他們看似平凡、為別人作嫁衣裳。只要一旦沉下心去持之以恆，不但能增進自己的文化修養，有的還能配合工作寫書評、寫宣傳推廣文字，有的以自己心得向報刊投稿，有的上進深造。因而對社會做出有益貢獻。商兄請我為他的書畫集作序，我首先讚賞他對中華文化的真情熱愛，繼而為他強烈的家國情懷所感動。聊寫數言，還望方家賜教。

何沛棠
（香港中華書局前總經理）
二〇一九年十月

前言

一九三四年我生於天津，五十年代在城市規劃工程師和計劃專家手下工作，邊學邊做。後來參加全國高考，入讀河南藝術學院美術專科，畢業後來廣東工作，任省展覽館設計師。由於過往的工作經驗，我很快就能把握了各類型展覽會的總體設計和策劃構思。在關節之處很善於利用詩詞書畫、雕塑民藝、裝置造型等元素，為展會點睛添彩，營造高潮。

因工作關係，我有幸結識了多位嶺南的文藝前輩和當代精英，增長了知識和見地。我曾參與過多次廣東省各類型展覽、全國農業展覽和中國國際貿易促進會國展覽的總體和個別專項的設計製作。其間，屬於單項的作品有廣東水產館鯉魚噴泉圓雕及主題裝飾浮雕，廣州出口商品交易會彩色鑲嵌大型壁畫屏風（與王熙民、季雨平先生合作的），以及湛江某車站巨幅主題壁畫（運河），並為之題寫站名。我又曾為省科技出版社、省農業期刊編繪多幅科普掛圖和文稿，在此期間與文藝出版界和書畫家多有來往。一九七七年前後，我又協助廣東省書法家協會復辦文革後首次書法展覽。尤其是多年追隨秦咢生先生學習書法和文史知識，德藝俱有長足進步。

七十年代末，我從廣州來到香港，旋即進入中華書局香港分局（當時公司的名稱）的古籍字畫文房四寶部門工作。中華書局歷史悠久，是出版業的金字招牌。油麻地的門市樓高三層，四壁圖書，同事不單溫文儒雅，還各有專精，

好學勤奮，來往人等亦都謙恭有禮，非市井衙門名利場可比。人言香港燈紅酒綠，是個文化沙漠，難得竟有這一片淨土。

我在中華書局工作期間，盡我所長，努力弘揚中華優秀傳統文化，推介中國書畫名作。其間，我有幸參與了中華多項高品位的書畫藝術展覽，因而有機會向國內外專家、港澳耆宿名儒、收藏家和書畫界前輩請益。因工作之便，我更曾遍訪海內外名家及各大博物館、書畫院，獲觀古今佳作，眼界大開，頗受激勵。感謝天賜中華書局這個平台給我，雖然做的是很平凡的工作，又不是甚麼主編大手筆，但每天接觸千百年留下的珍貴遺存，和對文史藝有興趣有心得的人士，以及有機會請益中西學問融會的學人。在這樣的環境下，由不得我不去吸收新的營養。以中國書畫為例，香港中華書局曾和北京故宮、上海及遼寧等博物院、畫院，高校及文物部門合作，舉辦過多次高水平的書畫、古籍、文房四寶、碑帖、書法等的推廣活動和出版工作。我於是有機會親炙名家佳構，得益菲淺。其他如文藝修養、歷史掌故、版本常識、文房雅致……也在在提高了我的識見，以致退休以後仍然傾心於此。

中華書局待遇雖然與其他行業相比並不高，但福利算不錯，居所穩定，生活得以自足；且職業與愛好水乳交融，精神愉快，也算人生難得了！在職時同事之間、上下級之間和睦相處；退休後與原來機構的人情依舊溫厚，聯絡不斷。所以我說香港中華既是我的進修學校，那些老同事也像是我情有所繫的家人一樣。

我的書畫作品，繪畫以山水為主，力圖融北地雄強與南方雋秀之氣；書法

以行草見長，追求碑帖簡牘共冶，氣勢開張古樸蘊藉，廣為識者收藏，曾分別入選改革開放後第一次廣東省書法展、紀念孫中山先生誕辰一百二十周年書畫展、一九八六年中國首屆國際書法大展、一九八九年第四屆全國書法篆刻展、一九九四年開始的由韓國主辦的多屆亞細亞美術招待展、二○○六年亞洲運動會畫展等。又獲孔聖碑書法大賽、中日韓當代國際精品展、醴泉銘碑書法展、二爨碑書法展等聘為評委。作品並曾發表於上海《書法》等專業期刊、展覽專集上，並經常有書畫評介文章發表。現為香港美術研究會會務顧問、悉尼澳洲美術家協會會員。多種書畫名家辭典上有傳。

我自幼喜歡文藝，很欣賞古文的抑揚頓挫詩情畫意，以及其聲韻的鏗鏘悅耳。及長學習書畫，愈發感到古典格律詩詞的美感，和它在書畫創作和鑑賞方面的重要。然已歲月蹉跎，再沒有從頭學起的機會。大有「書到今生讀已遲」之慨。近年來有幸加入悉尼高齡會詩詞班，有由淺入深的教材，有老師的耐心教導，釋除了自學過程中的許多疑惑，獲益良多，並彌補了人生的憾事。更珍愛漢文的精緻，及其意境、造型、音律和詩詞格律譜系等，實在是古今學者心血結晶的瑰寶。現將我兩年以來在導師指授下的習作集刊，以求得到批評指正，並作為八十歲方才入學的蒙童的一份初級作業。但願天假以年，容我以老學精勤的心情繼續學習。

在此，謹向各位教導過我的老師一一致謝！繪畫方面，特別紀念惠夷之與王峰兩位蒙師，並向謝瑞階、賀志伊、梁冰潛、邱光正、張琳、劉鐵華、王儒伯、朱欣馨諸老師致敬。書法方面，紀念恩師秦咢生，也向蘇立昌、李震聲、

歐一鳴、林真諸位詩友致以衷心謝意。詩詞方面，尤感謝汪學善和何惠清兩位老師的悉心指導。

同時感謝前領導蕭滋、何沛棠先生多年的鼓勵，以及中華書局領導和仝仁的鼎力支持。

現在我不嫌謭陋，把多年的習作整理結集，一則交上一份功課，聊慰平生，一則徵求方家賜教。常言道：「舊書玩味添新意，老學精勤邁少年」，活到老學到老嘛！

二〇一七年歲杪　商鐵樑識於老學記問齋。時年八十五歲

目錄

翰墨香

（一九八八年香港中華書局、中國文房四寶協會主辦「中國文房四寶展覽」即席揮毫）

一九八八年書
135 x 68 cm

別董大二首（節錄）　唐　高適

莫愁前路無知己，天下誰人不識君。

一九八〇年書
133 x 63 cm

行路難・其一（節錄）　唐　李白

長風破浪會有時，
直掛雲帆濟滄海。

清　奚鐵生　詩句

得酒且盡醉，莫說楚漢爭。

一九八〇年書
122 x 34 cm

論書詩　馬敍倫

北碑南帖莫相標，拙媚相生品自超。
一語爾曹須謹記，書如成俗虎變貓。

一九八二年書
68 x 46 cm

走馬川行奉送封大夫出師西征　唐　岑參

君不見走馬川行雪海邊，平沙莽莽黃入天。

輪臺九月風夜吼，一川碎石大如斗，隨風滿地石亂走。

匈奴草黃馬正肥，金山西見煙塵飛，漢家大將西出師。

將軍金甲夜不脫，半夜軍行戈相撥，風頭如刀面如割。

馬毛帶雪汗氣蒸，五花連錢旋作冰，幕中草檄硯水凝。

虜騎聞之應膽懾，料知短兵不敢接，車師西門佇獻捷。

一九八〇年書
122 x 65 cm

訴衷情 · 當年萬里覓封侯 宋 陸游

當年萬里覓封侯。匹馬戍梁州。關河夢斷何處，塵暗舊貂裘。

胡未滅，鬢已秋。淚空流。此生誰料，心在天山，身老滄洲。

一九八六年書
135 x 60 cm

溪居　唐　柳宗元

久為簪組累，幸此南夷謫。
閒依農圃鄰，偶似山林客。
曉耕翻露草，夜榜響溪石。
來往不逢人，長歌楚天碧。

一九八七年書
135 x 38 cm

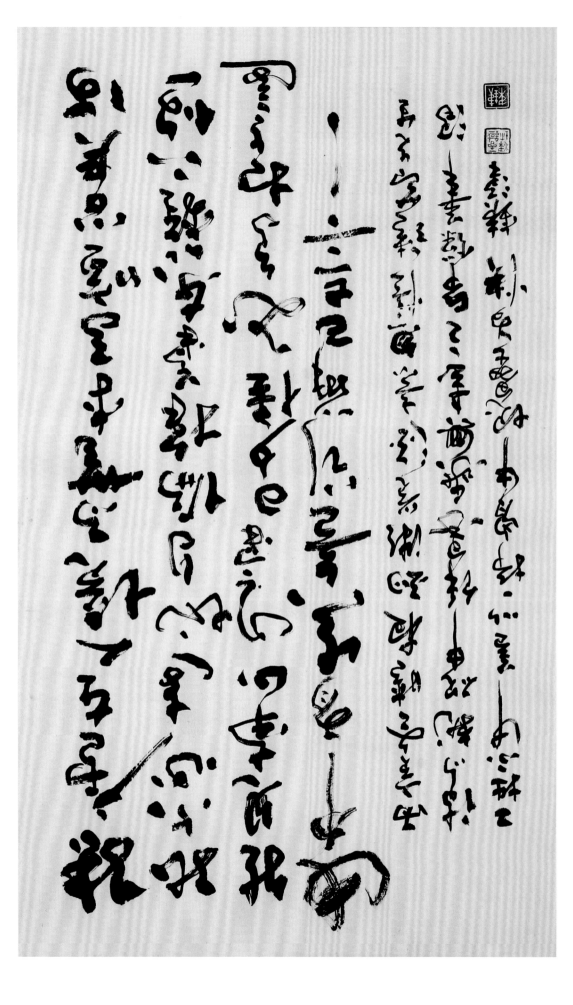

一九八〇年書

66 x 38 cm

飲酒・其五　晉　陶潛

結廬在人境，而無車馬喧。
問君何能爾，心遠地自偏。
採菊東籬下，悠然見南山。
山氣日夕佳，飛鳥相與還。
此中有真意，欲辨已忘言。

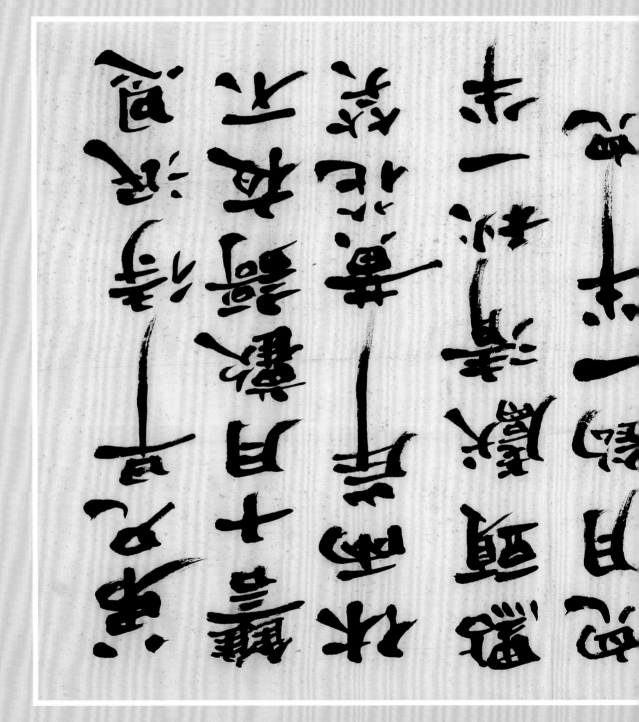

十月歡歌　莫默

弟兄早待泯恩仇，十月歡歌夜不休。
兩岸黃花笑點頭，獻清秋，一半兒月鉤，一半兒酒。

一九八八年書
44 x 68 cm

中秋日聞海上捷音　清　愛新覺羅·玄燁

萬里扶桑早掛弓，水犀軍指島門空，來庭豈為修文德，柔遠初非黜武功，牙帳受降秋色外，羽林奏捷月明中，海隅久念蒼生困，耕鑿從今九壤同。

二○○○年書，參展北京「中華魂·書畫大展」
135 x 35 cm

春日 宋 朱熹

勝日尋芳泗水濱，無邊光景一時新。
等閒識得東風面，萬紫千紅總是春。

二〇〇三年書
69 x 27 cm

魯郡東石門送杜二甫　唐　李白

醉別復幾日，登臨遍池台。

何時石門路，重有金樽開？

秋波落泗水，海色明徂徠。

飛蓬各自遠，且盡手中杯。

山居秋暝 唐 王維

空山新雨後，天氣晚來秋。
明月松間照，清泉石上流。
竹喧歸浣女，蓮動下漁舟。
隨意春芳歇，王孫自可留。

一九八三年書
88 x 36 cm

南鄉子 · 登京口北固亭有懷（節錄） 宋 辛棄疾

何處望神州？滿眼風光北固樓。

千古興亡多少事？悠悠。不盡長江滾滾流。

二〇〇〇年書
68 x 33 cm

不求盡如人意
但求無愧我心

一九九〇年書
46 x 86 cm

一曲清溪一小舟，蘆花深處伴閒鷗。
橋西酒價休嫌貴，盡醉霜林樹曉秋。

題破山寺後禪院　唐　常健

清晨入古寺，初日照高林。
曲徑通幽處，禪房花木深。
山光悅鳥性，潭影空人心。
萬籟此俱寂，惟聞鐘磬音。

一九八〇年書
62 x 31 cm

齊魯吟 · 泰山觀日 · 嶗山聽泉　唐　杜甫

為聘長眸上泰山，兩望玉頂沐雲嵐，皇天后土千千歲，日月升沉旦夕間。
東瀕滄海芙蓉碧，抖擻精神掛遠帆，借取嶗山長壽水，化為甘露潤塵寰。

一九九一年書
135 x 66 cm

戎馬關山渡若飛

一九八六年書
122 x 65 cm

一九九三年書
38 x 135 cm

江樓夕望招客　唐　白居易

海天東望夕茫茫，山勢川形闊復長。
燈火萬家城四畔，星河一道水中央。
風吹古木晴天雨，月照平沙夏夜霜。
能就江樓消暑否？比君茅舍較清涼。

觀書有感　宋　朱熹

半畝方塘一鑑開，天光雲影共徘徊。
問渠那得清如許，為有源頭活水來。

二〇〇七年書
68 x 46 cm

卜算子・不是愛風塵　宋　嚴蕊

不是愛風塵，似被前緣誤。花落花開自有時，總賴東君主。
去也終須去，住也如何住！若得山花插滿頭，莫問奴歸處。

香江齊頌紫荊花　莫默

百年帝國夕陽斜，港口西飛望暮鴉。
創紀時期新氣象，登壇人物茂風華。
衣冠海外三千客，燈綵城中百萬家。
復我主權行自治，香江齊頌紫荊花。

一九九七年書
136 x 68 cm

回歸

抬頭望，滄海連天涯，
旭日東升罩大地，
南國寶島染彩霞，
七月可回家。

一九九七年書
81 x 61 cm

釣船笛 · 親情　莫默

洪水浸華東，驚覺己饑己溺。
豈有秦人安坐，越人肥腴。
多年少雨苦香江，解困賴誰力。
此際情同反哺，血濃於水滴。

一九九八年書
69 x 46 cm

燭影搖紅 · 春夜慰臺灣親友　莫默

祖國山河，羣芳明媚春光透。

相憐兄弟苦相煎，不似童年偶。

窗外東風颭颭，更牽情雨絲挑逗。

料昨宵無寐，一半思鄉，五分懷舊。

傳語羈人，相思太苦防消瘦。

浪拼心血付消魂，歸得家來否。

交往莫爭先後。快相將，放歌攜手，把樊籠衝破。

祝 萬年和飲長春酒。

一九七三年書

68 x 28 cm

竹石　清　鄭燮

咬定青山不放鬆，立根原在亂崖中，
千磨萬難還堅挺，任爾東南西北風。

別董大二首（節錄）　唐　高適

千里黃雲白日曛，北風吹雁雪紛紛。
莫愁前路無知己，天下誰人不識君。

二〇〇〇年書
91 x 36cm

念奴嬌 · 赤壁懷古　宋　蘇軾

大江東去，浪淘盡，千古風流人物。故壘西邊，人道是，三國周郎赤壁。
亂石穿空，驚濤拍岸，捲起千堆雪。江山如畫，一時多少豪傑。

遙想公瑾當年，小喬初嫁了，雄姿英發。羽扇綸巾，談笑間，檣櫓灰飛煙滅。
故國神遊，多情應笑我，早生華髮。人生如夢，一尊還酹江月。

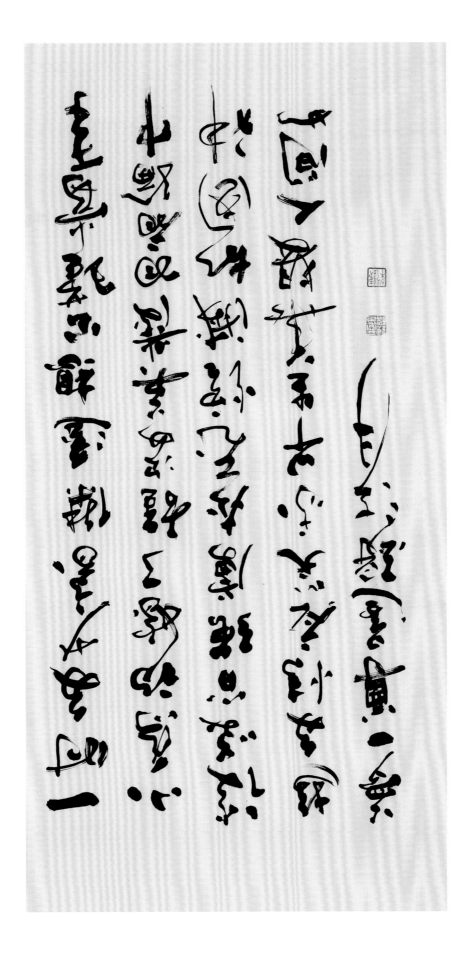

篆書條幅　篆書杜甫詩

（篆中堂書詩杜甫四十字篆幅多益善）

68 × 68 cm
二〇〇二年書

秦之小篆

李斯嶧山刻石
（篆書大篆者吾書十有四五也余今惟取）

琴詩 宋 蘇軾

若言琴上有琴聲，放在匣中何不鳴？
若言聲在指頭上，何不於君指上聽？

二〇〇九年書
66 x 31 cm

楓橋夜泊　唐　張繼

月落烏啼霜滿天，江楓漁火對愁眠。
姑蘇城外寒山寺，夜半鐘聲到客船。

二〇〇五年書
104 x 40 cm

龍飛御天歌（朝鮮）（節錄）

根深之木，風亦不扤，有灼其華，有蕢其實。
源遠之水，旱亦不竭，流斯為川，于海必達。

二〇〇三年書
68 x 46 cm

定風波 （節錄）　宋　蘇軾

萬里歸來年愈少。微笑，笑時猶帶嶺梅香。

試問嶺南應不好，卻道：此心安處是吾鄉！

一九九七年書
55 x 27 cm

無論天涯海角　心安即是家

二〇〇二年書
26 x 36 cm

趙大純詩句

浮海一塵借，棲遲稱素心。崗高饒氣象，市鬧著園林。閒領幽花借，時聞好鳥音。鹿車隨所適，奚用武陵深。

二〇〇八年書

68 × 96 cm

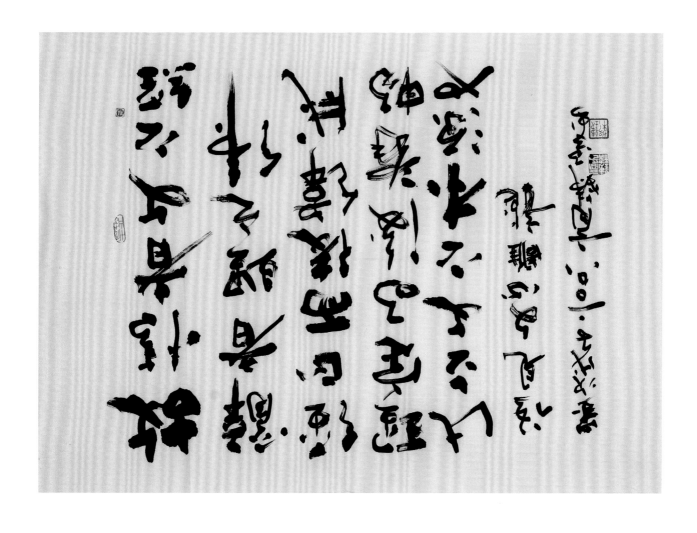

大江東去（節選）

蘇軾　詞

釋文

大江東去，浪淘盡、千古風流人物。故壘西邊，人道是、三國周郎赤壁。亂石穿空，驚濤拍岸，卷起千堆雪。江山如畫，一時多少豪傑。

遠矚

一九九七年書
42 x 69cm

不拘細節　使真性情

二〇〇四年書
69 x 41 cm

書道

二〇〇八年暑
69 × 51 cm

草书·五言（四首）

淮上喜會梁州故人　唐　韋應物

江漢曾為客，相逢每醉還。浮雲一別後，流水十年間。
歡笑情如舊，蕭疏鬢已斑。何因不歸去，淮上有秋山。

二〇〇〇年書
130 x 33 cm

風來疏竹，
風過而竹不留聲；
雁過寒潭，
雁去而潭不留影。
心本無心，
境至而不變；
隨緣事來心現，
事過而心隨空淨。

（佛家偈語）

二〇〇一年書
35 x 27 cm

二〇一一年春
68 × 42 cm

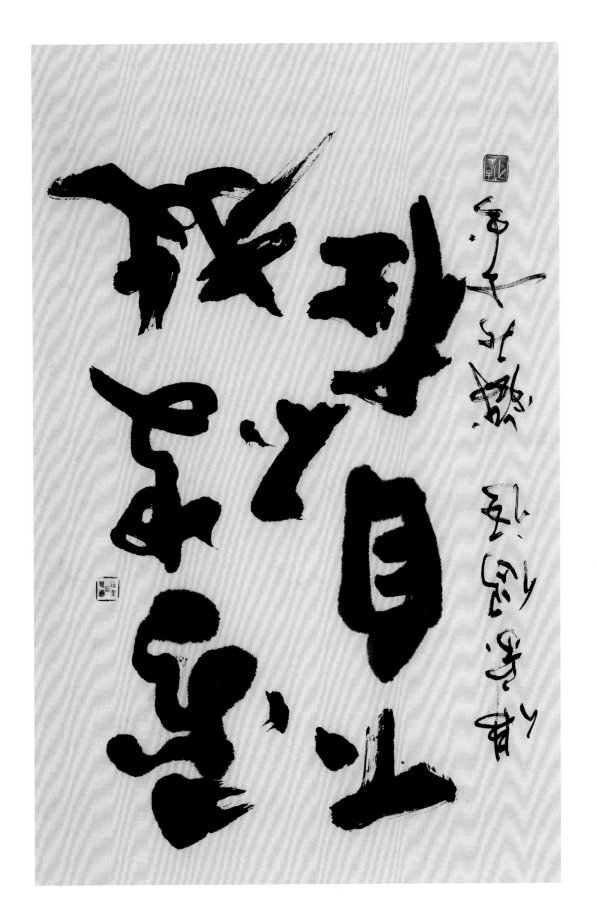

草書　自作

（李白詩句）

般若波羅蜜多心經　　唐三藏法師玄奘譯

觀自在菩薩行深般若波羅蜜多時照見五蘊皆空度一切苦厄舍利子色不異空空不異色色即是空空即是色受想行識亦復如是舍利子是諸法空相不生不滅不垢不淨不增不減是故空中無色無受想行識無眼耳鼻舌身意無色聲香味觸法無眼界乃至無意識界無無明亦無無明盡乃至無老死亦無老死盡無苦集滅道無智亦無得以無所得故菩提薩埵依般若波羅蜜多故心無罣礙無罣礙故無有恐怖遠離顛倒夢想究竟涅槃三世諸佛依般若波羅蜜多故得阿耨多羅三藐三菩提故知般若波羅蜜多是大神咒是大明咒是無上咒是無等等咒能除一切苦真實不虛故說般若波羅蜜多咒即說咒曰　揭諦揭諦　波羅揭諦　波羅僧揭諦　菩提薩婆訶

商鐵樑　時年七十四歲　敬書　[印]

二〇〇八年書
68 x 22 cm

般若波羅蜜多心經（小楷）

觀自在菩薩。行深般若波羅蜜多時。照見五蘊
皆空。度一切苦厄。舍利子。色不異空。空不
異色。色即是空。空即是色。受想行識。亦復
如是。舍利子。是諸法空相。不生不滅。不垢
不淨。不增不減。是故空中無色。無受想行識。
無眼耳鼻舌身意。無色聲香味觸法。無眼界。
乃至無意識界。無無明。亦無無明盡。乃至無
老死。亦無老死盡。無苦集滅道。無智亦無得。
以無所得故。菩提薩埵。依般若波羅蜜多故。
心無罣礙。無罣礙故。無有恐怖。遠離顛倒夢
想。究竟涅槃。三世諸佛。依般若波羅蜜多故。
得阿耨多羅三藐三菩提。故知般若波羅蜜多。
是大神咒。是大明咒。是無上咒。是無等等咒。
能除一切苦。真實不虛。故說般若波羅蜜多咒。
即說咒曰。揭諦揭諦　波羅揭諦　波羅僧揭諦
菩提薩婆訶

臨江仙　明　楊慎

滾滾長江東逝水，浪花淘盡英雄；是非成敗轉頭空，青山依舊在、幾度夕陽紅。

白髮漁樵江渚上，慣看秋月春風；一壺濁酒喜相逢，古今多少事、都付笑談中。

二〇一二年書
135 x 68 cm

江村 唐 杜甫

清江一曲抱邨流，長夏江村事事幽。
自去自來樑上燕，相親相近水中鷗。

一九九四年書
68 x 33 cm

對聯（其一）

靜觀天地道　閱讀古今書

二〇一二年書
102 x 34 cm

對聯〈其二〉

舊書玩味添新意　老學精勤邁少年

知足歌

不足不知足，
知不足不足。
不知知足否？
知足知不足。

六祖慧能禪語

菩提本無樹，
明鏡亦非台，
本來無一物，
何處惹塵埃？

二〇一三年書
60 x 60 cm

觀自在菩薩行深般若波羅蜜多時照見五蘊皆空度一切苦
厄舍利子色不異空空不異色色即是空空即是色受想行識
亦復如是舍利子是諸法空相不生不滅不垢不淨不增不減
是故空中無色無受想行識無眼耳鼻舌身意無色聲香味觸
法無眼界乃至無意識界無無明亦無無明盡乃至無老死亦
無老死盡無苦集滅道無智亦無得以無所得故菩提薩埵依

般若波羅蜜多故心無罣礙無罣礙故無有恐怖遠離顛倒夢
想究竟涅槃三世諸佛依般若波羅蜜多故得阿耨多羅三藐
三菩提故知般若波羅蜜多是大神咒是大明咒是無上咒是
無等等咒能除一切苦真實不虛故說般若波羅蜜多咒即說
咒曰揭諦揭諦波羅揭諦波羅僧揭諦菩提薩婆訶
般若波羅蜜多心經　　唐三藏法師玄奘譯

商鐵樑敬書
二二年

臨史喻盦書般若波羅蜜多心經（聯屏兩幅）

觀自在菩薩。行深般若波羅蜜多時。照見五蘊
皆空。度一切苦厄。舍利子。色不異空。空不
異色。色即是空。空即是色。受想行識。亦復
如是。舍利子。是諸法空相。不生不滅。不垢
不淨。不增不減。是故空中無色。無受想行識。
無眼耳鼻舌身意。無色聲香味觸法。無眼界。
乃至無意識界。無無明。亦無無明盡。乃至無
老死。亦無老死盡。無苦集滅道。無智亦無得。
以無所得故。菩提薩埵。依般若波羅蜜多故。
心無罣礙。無罣礙故。無有恐怖。遠離顛倒夢
想。究竟涅槃。三世諸佛。依般若波羅蜜多故。
得阿耨多羅三藐三菩提。故知般若波羅蜜多。
是大神咒。是大明咒。是無上咒。是無等等咒。
能除一切苦。真實不虛。故說般若波羅蜜多咒。
即說咒曰。揭諦揭諦　波羅揭諦　波羅僧揭諦
菩提薩婆訶

二〇一五年書
185 x 49 cm

菩薩行深般若波羅蜜多
子色不異空空不異色
是舍利子是諸法空相不
中無色無受想行識無眼
界乃至無意識界無無明
盡無苦集滅道無智亦無

臨史喻盦書般若波羅蜜多心經（局部）

波羅蜜多故心無罣礙無

竟涅槃三世諸佛依般若

提故知般若波羅蜜多是

等呪能除一切苦真實不

揭諦揭諦波羅揭諦波羅

波羅蜜多心經　唐三藏

和朱德華北抗戰詩

北華收復賴羣雄，猛士如雲唱大風。自信揮戈能逐日，江山如畫戰旗紅。
港澳回歸靠羣英，仁人志士氣勢雄。自信國威能禦寇，太平洋上保和平。

二〇一三年書
153 x 66 cm

木蘭詩（節錄）

萬里赴戎機，關山度若飛。

朔氣傳金柝，寒光照鐵衣。

二〇〇〇年書
110 x 35 cm

唐 王維 山居秋暝詩句 壬子冬 商鐵樑於廣東

二〇〇二年書
66 x 120 cm

山居秋暝（節錄） 唐 王維

空山新雨後，天氣晚來秋。
明月松間照，清泉石上流。

水調歌頭　宋　蘇軾

明月幾時有，把酒問青天，不知天上宮闕，今夕是何年。

我欲乘風歸去，唯恐瓊樓玉宇，高處不勝寒；起舞弄清影，何似在人間。

轉朱閣，低綺戶，照無眠；不應有恨，何事長向別時圓。

人有悲歡離合，月有陰晴圓缺，此事古難全；但願人長久，千里共嬋娟。

二〇〇六年書
68 x 110 cm

將進酒　唐 李白

君不見黃河之水天上來，
奔流到海不復回。
君不見高堂明鏡悲白髮，
朝如青絲暮成雪。
人生得意須盡歡，
莫使金樽空對月。
天生我材必有用，
千金散盡還復來。
烹羊宰牛且為樂，
會須一飲三百杯。
岑夫子，
丹丘生。
將進酒，
杯莫停。
與君歌一曲，
請君為我傾耳聽。
鐘鼓饌玉不足貴，
但願長醉不願醒。
古來聖賢皆寂寞，
惟有飲者留其名。
陳王昔時宴平樂，
斗酒十千恣讙謔。

一九八八年書
95 x 180 cm

主人何為言少錢？
徑須沽取對君酌。
五花馬，
千金裘，
呼兒將出換美酒，
與爾同銷萬古愁。

天馬歌　唐　李白

天馬來出月支窟，背為虎文龍翼骨。

嘶青雲，振綠髮，蘭筋權奇走滅沒。

騰崑崙，歷西極，四足無一蹶。

雞鳴刷燕晡秣越，神行電邁躡慌惚。

天馬呼，飛龍趨，目明長庚臆雙鳧。

尾如流星首渴烏，口噴紅光汗溝朱。

曾陪時龍躍天衢，羈金絡月照皇都。

逸氣棱棱凌九區，白璧如山誰敢沽。

回頭笑紫燕，但覺爾輩愚。

天馬奔，戀君軒，駷躍驚矯浮雲翻。

萬里足躑躅，遙瞻閶闔門。

不逢寒風子，誰採逸景孫。

白雲在青天，丘陵遠崔嵬。

鹽車上峻阪，倒行逆施畏日晚。

伯樂翦拂中道遺，少盡其力老棄之。

願逢田子方，惻然為我悲。

雖有玉山禾，不能療苦飢。

嚴霜五月凋桂枝，伏櫪銜冤摧兩眉。

請君贖獻穆天子，猶堪弄影舞瑤池。

一九八五年書
47 × 320 cm

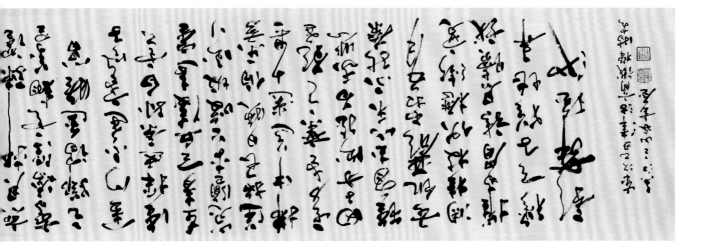

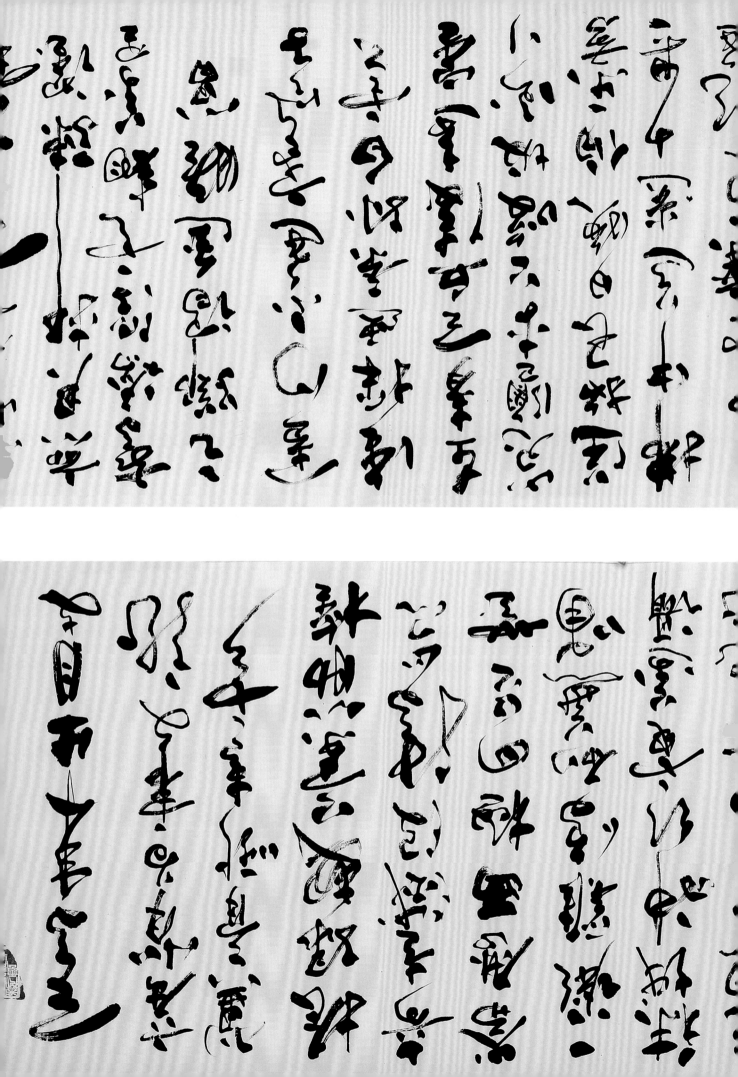

天馬歌（局部）

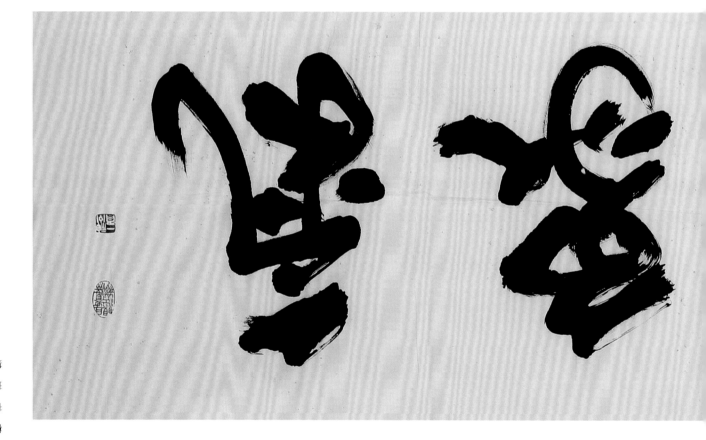

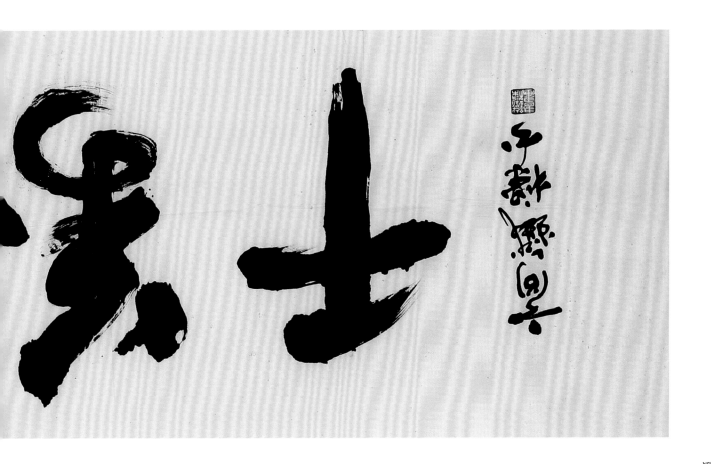

二〇一七年書
50 × 180 cm

臺靜農士（隸書）

歸去來兮，田園將蕪胡不歸？既自以心為形役，奚惆悵而獨悲？悟已往之不諫，知來者之可追。實迷途其未遠，覺今是而昨非。舟遙遙以輕颺，風飄飄而吹衣。問征夫以前路，恨晨光之熹微。乃瞻衡宇，載欣載奔。僮僕歡迎，稚子候門。三徑就荒，松菊猶存。攜幼入室，有酒盈樽。引壺觴以自酌，眄庭柯以怡顏。倚南窗以寄傲，審容膝之易安。園日涉以成趣，門雖設而常關。策扶老以流憩，時矯首而遐觀。雲無心以出岫，鳥倦飛而知還。景翳翳以將入，撫孤松而盤桓。

歸去來兮，請息交以絕遊。世與我而相違，復駕言兮焉求？悅親戚之情話，樂琴書以消憂。農人告余以春及，將有事於西疇。或命巾車，或棹孤舟。既窈窕以尋壑，亦崎嶇而經丘。木欣欣以向榮，泉涓涓而始流。善萬物之得時，感吾生之行休。已矣乎！寓形宇內復幾時，曷不委心任去留？胡為乎遑遑欲何之？富貴非吾願，帝鄉不可期。懷良辰以孤往，或植杖而耘耔。登東皋以舒嘯，臨清流而賦詩。聊乘化以歸盡，樂夫天命復奚疑。

東晉 陶淵明 歸去來詞

歲次己亥 二〇一九年 商鐵樑書於東興

歸去來兮辭　晉　陶潛

歸去來兮，田園將蕪胡不歸？既自以心為形役，奚惆悵而獨悲？悟已往之不諫，知來者之可追。實迷途其未遠，覺今是而昨非。舟遙遙以輕颺，風飄飄而吹衣。問征夫以前路，恨晨光之熹微。

乃瞻衡宇，載欣載奔。僮僕歡迎，稚子候門。三徑就荒，松菊猶存。攜幼入室，有酒盈樽。引壺觴以自酌，眄庭柯以怡顏。倚南窗以寄傲，審容膝之易安。園日涉以成趣，門雖設而常關。策扶老以流憩，時矯首而遐觀。雲無心以出岫，鳥倦飛而知還。景翳翳以將入，撫孤松而盤桓。

歸去來兮，請息交以絕遊。世與我而相違，復駕言兮焉求？悅親戚之情話，樂琴書以消憂。農人告餘以春及，將有事於西疇。或命巾車，或棹孤舟。既窈窕以尋壑，亦崎嶇而經丘。木欣欣以向榮，泉涓涓而始流。善萬物之得時，感吾生之行休。

已矣乎！寓形宇內復幾時？曷不委心任去留？胡為乎遑遑欲何之？富貴非吾願，帝鄉不可期。懷良辰以孤往，或植杖而耘耔。登東皋以舒嘯，臨清流而賦詩。聊乘化以歸盡，樂夫天命復奚疑！

草書戲墨（日課練筆）

二〇一〇年書
45 x 68 cm

泰山經石峪集字

二〇一九年書
69 x 39 cm

書法一

歲次己亥臘月 津沽商鐵樑於老掌記問齋書之

放乎
圖負雨煙雲空中境

書法二

己亥年商鐵樑寫

學步維艱要把腳跟站穩 置身宵漢更宜心境犖

西山龍門畫
一九七八年繪。二〇一九年重繪 110 x 45 cm

篆書對聯
二〇一九年作。110 x 32 cm 一對

九馬畫山

一九八二年繪 69 x 40 cm

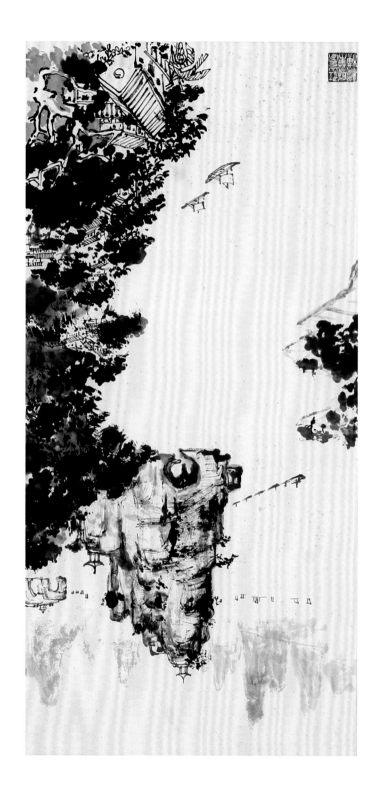

團圓（香遠溢清）

一九九七年繪　69 x 69 cm

山高水長

一九九八年繪　69 x 54 cm

盛放圖

二〇一七年繪　69 x 69 cm

流水自觀形未老　青山為引足能行
二〇〇九年繪　69 x 69 cm

樓閣山水

一九九〇年繪　120 x 70 cm

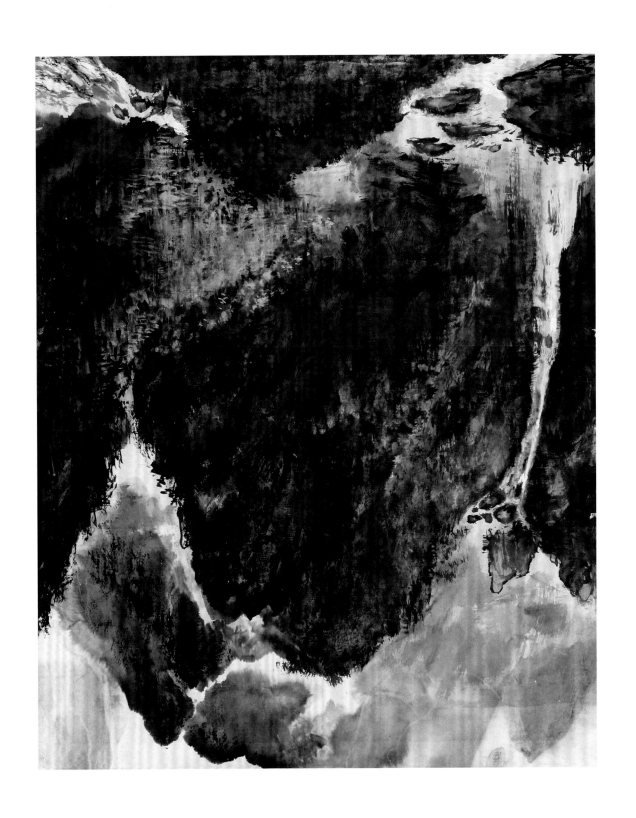

老幹新綠夕陽紅

二〇一六年繪　69 x 69 cm

松雲
二〇一六年繪　69 x 69 cm

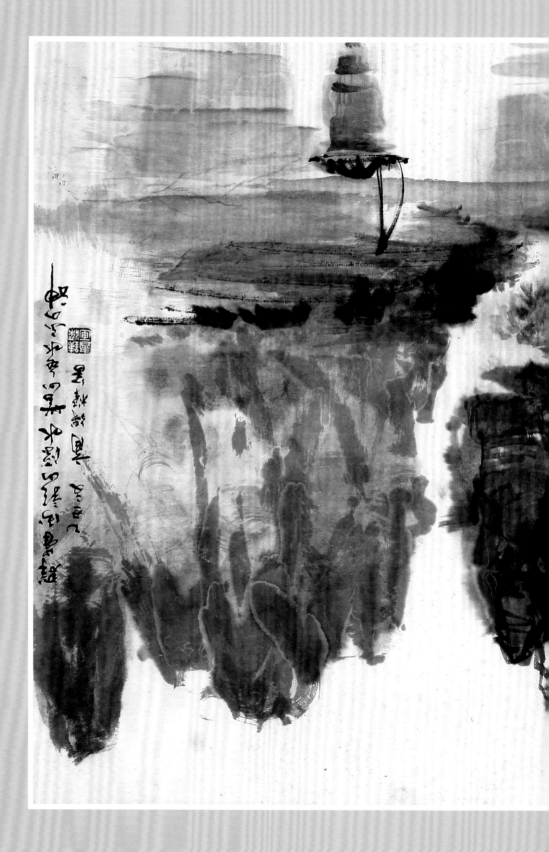

群山倒影山浮水　無山無水不入神
一九八五年繪　55 x 69 cm

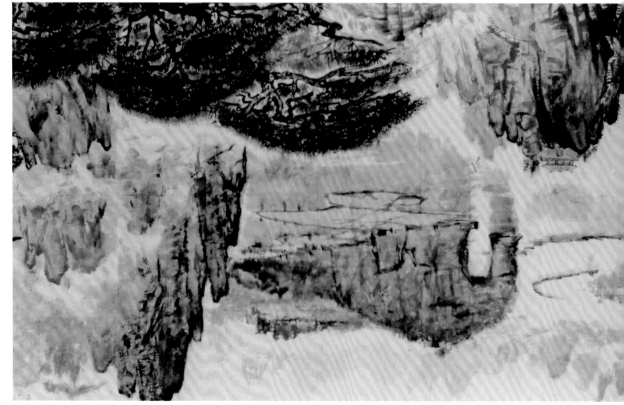

灕江

一九七九年繪　80 x 150 cm

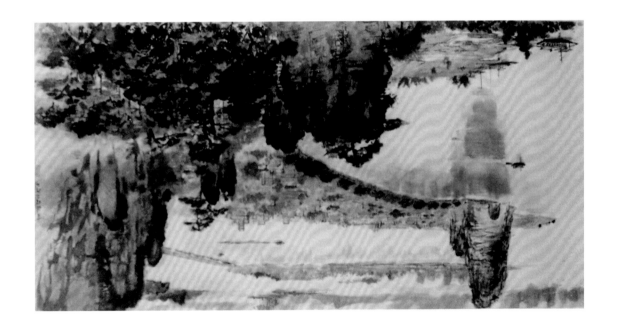

滿瀉溪瞴

一九八一年畫　80 × 150 cm

繪畫

一一七

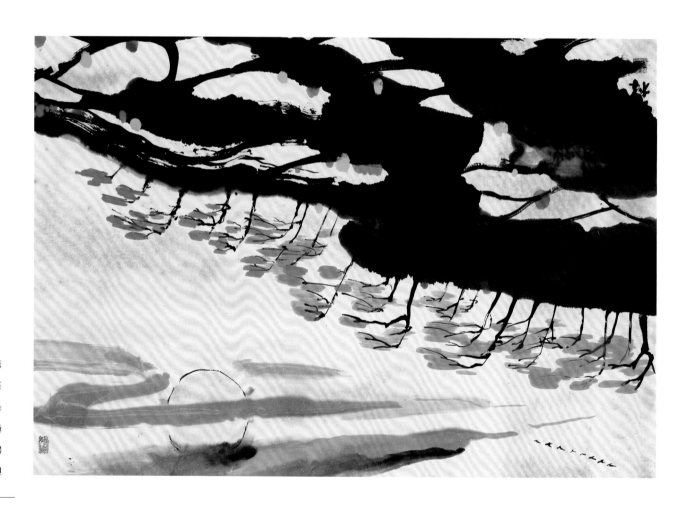

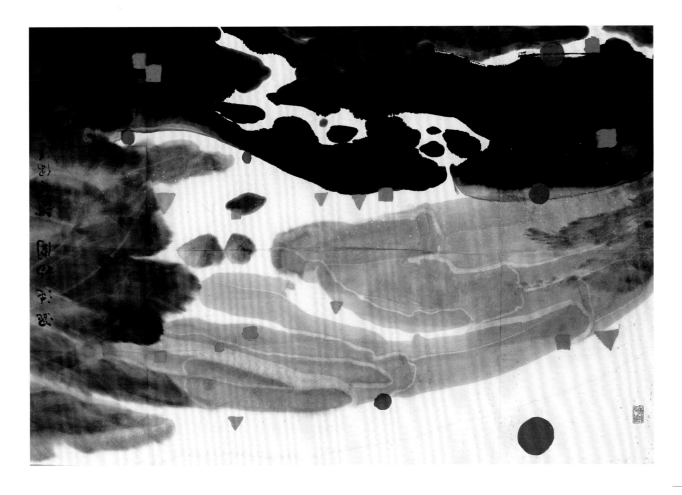

後記

瑤山抒懷（序詩）

五十年代初出校門步入社會，事業順遂心志高昂，三年後投考藝術學院進修美術一償夙願。畢業後有幸調來嶺南，廣開視野並可望一展長才。某次過北江登瑤山，面對峻崗翠谷危棧飛流，心潮起伏遂有此青澀之作，為試作古詩之始，後因不得門徑無以為繼。事隔五十七年猶可全記，今再錄下，以為重新學詩之誌。詩曰：

瑤嶺月夜曲江寒，樹影婆娑映皓天；

追撫浮沉心浩渺，悠聞泉水淙聲傳。

初扣詩窗　五首

於詩詞門外漢也，久以為憾。近年隨家人閒居澳洲，適逢悉尼依士活高齡會詩詞班開課。

（一）

頤養天年來悉尼，靜而思動發奇思；

雖云耄耋不言倦，拱背彎腰誦雅詩。

（二）

仄仄平平平仄和，陰陽升降費吟哦；

南北音差難叶韻，心痕手癢蠻唱歌。

（三）

病魔纏繞不離床，構思凝神搜涸腸；
無力翻查平水韻，權宜吟詠論陰陽。

（四）

微恙屢逢缺席多，八十老叟忒囉嗦；
望祈惠導莫嫌棄，五月重修夂冂勹。

（五）

詩書畫印功欠一，八旬矍鑠尚精神；
蒙童學步須扶手，多得明師曳老人。

讚依士活高齡會詩詞班

路畔有枯梅，橫斜不見開，
雨狂深水漫，風暴疾雷摧；
老學多勤奮，良師細整栽，
一番寒徹骨，璀璨萬花來。

國寶傳承——向詩詞導師致敬

開辦詩詞班篳路藍縷，堅持十年喜得收成，箇中倍嚐辛苦。

國寶溢馨香，薪傳百味嚐，

生徒得寸進，含笑萬難忘。

秋憶

憶昔天真率性情，是非黑白怎釐清，

只知幽竹有高節，又效文禽無偽聲；

潑墨丹青尊雪箇，揮毫書札愛真卿，

經霜楓葉霞鋪路，沐雨松針繡錦迎。

言書

拙媚相生品自超，揮毫濡墨樂逍遙。

北碑南帖隨心寫，似虎來時又似貓。

青春

離井南遊六十年，情懷故舊不成眠。

稚童着意手牽手，淑女有心肩並肩。

醒歌

為人且莫太精明，老窖茅台竹葉青。

啤酒香檳陪客飲，微醺自得樂安寧。

丙申中秋感事

冰輪乍湧滿胸懷，國族鄉情俱自來。

何懼浮雲迷霧掩，光風霽月灑庭階。

高齡醉——丁酉新正團拜

耆英長者過新正，喜醉歡欣祝福聲。

八十添三君不老，師兄阿姐百歲盈。

想念河南學畫同窗

黃水奔流西復東，夢還年少畫圖中。

山光泉影松雲月，深淺枯潤晴雨風。

送師友遠遊作中州尋根懷古十二韻

中原尋古蹟，沃土潤詩人。西邑花團簇，東京柳色新。

軒轅匡世祖，媧氏補天神。

伊洛傳奇富，龍門佐證真。殷墟占甲骨，大禹治河濱。

拜訪珠璣巷，徜徉汴水津。

文開九州運，史鑑五湖因。佛寺研經久，嵩林練武頻。

詞章由腑吐，策論為時陳。

不仕辭官宦，行醫護庶民。青銅銘鼎釜，故事敘年輪。

莫負當今世，平和寰宇春。

*註：「詞章、策論句」為詩聖杜甫語意；「不就官宦、寧為醫者」指醫聖張仲景的作為。二位皆中州人士。

說　戲

粉墨箏琵故事傳，雲裳彩袖舞翩躚。

鳴琴鼓瑟歌忠勇，擊鼓敲梆斥佞奸。

北曲雄強英氣壯，南謳婉轉摯情堅。

鉛華洗去歸平淡，畫棟餘音久繞纏。

苗圃飄來十載香

寒梅傲雪紅嬌豔，老竹經霜出幽篁。

賴有花農勤培育，庭園雅麗十年香。

高齡詩詞班結業隨想

（一）

一日為師今世師，傳承結業自修持。

經霜老樹新椏嫩，化雨春風傍柳枝。

（二）

十度春秋長亦短，兩年助我脫詩盲。

衰翁只怨開蒙晚，願享嵩齡歲月長。

（三）

城郊野曠益心胸，緩步沉吟沐晚風。

養性怡情長短句，詞章伴我度秋冬。

唐詩集句

（一）

黃昏獨坐海風秋，王昌齡《從軍行》

一水中分白鷺洲。李白《紫金陵鳳凰臺》

日暮鄉關何處是，崔顥《黃鶴樓》

人間亦自有丹丘。韓翃《同題仙遊觀》

（二）

黃昏獨坐海風秋，王昌齡《從軍行》

芳草淒淒鸚鵡洲。崔顥《黃鶴樓》

從今四海為家日，劉禹錫《西塞山懷古》

長安不見使人愁。李白《登金陵鳳凰臺》

對聯四則

（一）

祥雲似錦萬里日；江山如畫遍地紅。

（二）

旭日流金耀華夏；祥雲溢彩燦澳洲。

（三）

求事事如意，政暢人和，國泰萬業興。

盼年年好景，風調雨順，民安千家樂；

（四）

蘭蕙呈雅秀，沐雨臨風，清芬藏幽谷；

臘梅耐冰寒，經霜浴雪，豔麗點翠湖。

悼　出版家蕭滋

蕭公古柏鬱蒼蒼，港九讀書臺未荒，*
羽鶴秋聲傳不朽，藝林文苑益清芳。

*用昭明太子讀書台典，同姓蕭，同為愛書、編書人也。

不寐

靜夜文思動，詩心促着鞭。
低吟懷抱負，沉緬續殘箋。
不效清平調，仿追漁父篇。
清芬藏邃谷，勁節滿田園。

胡楊

和風細雨潤無聲，結實累累歲月盈。
不見胡楊沙漠樹，枯榮代謝萬年生。

按：新疆荒涼乾涸，先輩用滴灌法植胡楊，經多少代精心培育茂密成林。迎風抗沙營造綠洲。此樹種耐旱節水，成長後千年不倒，倒地千年不朽，且隨即有幼樹生長。

中山僑聯主辦全球華人詩詞雅聚獲獎

彩鵲登梅報春歸，鄉心痴意繫情詩；

賢親父老文英會，俚語村言慰我師。

冬雨六韻

其一

乍遇寒冬雨，山巒霧影迷。放歌行野徑，淺唱步荒溪。

去國別松嶺，懷鄉念柳堤。青春湖海涉，老暮廄槽栖。

赭墨圖丘壑，丹青畫竹藜。詩心澆塊壘，不必辨雲泥。

其二（變體）

乍遇寒冬雨，殘雲霧影迷。放歌行野徑，縱酒步荒溪。

去國別松嶺，懷鄉念柳堤。布衣尋草舍，燕雀擇枝栖。

赭墨摹山水，丹青寫竹藜。詩心澆塊壘，不必踏冰泥。

相逢

白頭重聚在家鄉，地北天南匯一堂。

海涉波濤遠還近，空披雲霓短亦長。

青春勵志真勤奮，老邁寬心葆健康。

朔望浮沉仍故我，松間林下任徜徉。

讀華北抗日詩後有感和詩慶港澳回歸

朱總司令原玉《贈友人》作於太行山上：

自信揮戈能逐日，江山依舊戰旗紅。

北華收復賴羣雄，猛士如雲唱大風。

拙作《慶回歸》附驥於後：

國力軍威能禦寇，太平洋上保和平。

香江澳嶼凱歌聲，雪恥回歸國運宏。

按：一九四五年在家鄉親歷抗戰勝利，中國政府受降遣俘；一九九七年在香港眼見港澳回歸祖國。憶一九四幾年在日偽淪陷區小學上課時，講到鴉片戰爭以來國族屈辱史，師生痛哭景況歷歷在目，追今撫昔，華夏子孫怎能不為中華民族歡呼歌唱。天津衞，商鐵樑識於香港二〇一七年十一月。

鑽婚詠

戊戌年鑽婚，詩興萌發。得七言小詩五首，時在悉尼年八十五歲。

（一）結　緣

我在燕山渤海灣，卿家椰島橡林邊，

霓虹七彩牽情線，九曲黃河春柳纏。

（二）來　粵

比翼雙飛越秀山，荔灣塘泮採菱蓮，

鵝潭白鶴紅棉樹，衢穗五羊佳話傳。

（三）磨　礪

蕉風蔗雨波濤湧，泥濘田疇路不平，

烈火錘砧冰與炭，身心鍛就鐵錚錚。

（四）居　港

時移世易幸逢今，省港前瞻燦若金，

校史勘文傳古典，詞章畫卷寫詩心。

（五）住　澳

老去逍遙笑語歡，湖濱海角滌塵煙，

風來雨往同牽手，北斗南星映滿天。

註：

一‧七彩霓虹：喻因為學美術在河南藝院相識，並以相約結伴遊黃河大堤而結緣。

二‧五羊銜穗：指在廣州安家立業，開啟另一段喜怒哀樂的漫漫人生。

三‧鵝潭白鶴句：指珠江白鵝潭、南岸白鶴洞、沙面紅棉樹高聳，景色壯美背負着厚重的歷史滄桑。都是我們工作生活的所在。

四‧塘汴指汴溪，名產荸薺、菱角、蓮藕，並稱汴塘三秀。

海軍節披覽《海疆萬里圖誌長卷》

懷念作者李海濤同窗（鶴頂格）

海濤波湧日昇騰，疆域廣闊天鑄成；

萬古先民留史蹟，里程今世紀新晴。

圖說南北物流盛，誌載東西商貿通；

長遠宏謀帶和路，卷舒互利共繁榮。

《十六字令》鴈

天。雛鳳凌空不畏艱。南飛去，展翅過衡山。

山。河漢江湖粵港灣。游於藝，朱墨寫晴瀾。

瀾。羈旅濤聲浪影間。更明月，縈夢繫鄉關。

《搗練子》八‧十五　七十二年祭

七十餘年猶銘記，兵強民富警鐘鳴。

重光樂，喜歡欣，蕩寇獻俘慶太平。

《搗練子》慶佳期

絲竹樂，管弦聲。鼓板開鑼急急風。

笙簫笛阮鐘磬響。醒獅歡舞耍龍燈。

《如夢令》大浪

經歷艱辛失敗。越過險灘障礙，誓不懈前行，英氣昂揚豪邁。

澎湃，澎湃。衝破冰封堵塞。

《醉太平》窗外

香江浪平。郵輪靠停。東方瑰麗名城。令遊人動情。

金風送晴。清秋淨明。高樓燈影空凌。映銀河眾星。

《憶江南》香港好五首

香港好，美譽世無雙。
今古民風齊薈萃，中西文化共宏揚。取捨自思量。

香港好，典雅好櫥窗。
書法切磋多諍友，丹青研討有同行。敝帚自珍藏。

香港好，我第二家鄉。
壯志精勤謀長進，優遊頤養壽安康。書畫寫詩忙。

香港好，渡越太平洋。
澳陸暑期臨轉瞬，香江寒假正悠長。候鳥任飛航。

香港好，中外架橋樑。
友好往來多密切，物流貿易更經常。農牧礦工商。

《三字令》五弟伉儷

商老五，性忠誠。停課業，做知青。賢弟妹，慧聰明。
能艱苦，齊選送，學醫成。
中西學，各專精。醫術正，藥方靈。研典籍，講傳承。
育精英，弘國粹，振家聲。

《三字令》嬉戲人生

津六弟，是精英。很聰明。文理好，體音能。運程乖，剛趕上，左風獰。
高校試，勢難爭。做勞工。拍影視，伴明星。扮將軍，償戲癮，過人生。

《採桑子》觀山海

老來鷗鳥悠遊透，觀海登樓。碧水川流。極目羣峯遠景幽。

飛鵝臥睡藏雙翼，大帽山丘。獅子昂頭。豔舞霓虹眼底收。

《鷓鴣天》偶得

秋日蘆汀野鷺飛。一泓湖水動芳菲。

初生黃犢抻前腿。幼小紅駒踏後蹄。

星閃爍，月熹微。寒風冷雨幾時歸。

輕舟盪槳漁人醉，別樣心情卻為誰。

《浣溪沙》桃源別唱——答何處是桃源

世事紛爭到處煩，錙銖利害是非纏。追本清源辨明晦，不昏眩。

彩溢丹楓村屋暖，影搖紅燭小窗寒。霞映晚秋觀舊作，即桃源。

《江城子》煙花

奇光異彩照蒼穹。幻霓虹。露華濃。

翩躚儷影、街舞伴歌聲。

裝點着青山綠水，如夢境，似雲中。

《人月圓》擬中東在劫者說

暴風狂動沙塵播，兵過籬笆破。族羣撕裂，紛爭困擾，言論相左。

劫中辛苦，臨淵履薄，生命遭禍。盼來人月兩圓日，快和談停火。

《一剪梅》桐蔭詩課——師生對談

化雨春風潤且悠，細水長流，平步登樓。

桐蔭晴日樹梢頭，光影溫柔，款款歌謳。

文字傳承六體留，尊重先賢，方是緣由。

攀山千仞始初階，勤校精疏，謬誤嚴修。

《一剪梅》詠史——和何師美麗與哀怨

翠柏蒼松立意高。聳立雲霄，永不枯凋。

婕妤清照美嬌嬈，典雅詩發，怨去煩消。

鵬舉文山忠勇旄，貞石鐫雕，千古名超。

運河江堰利今朝，史籍長昭，太岳中條。

原玉：《一剪梅》美麗與哀愁

燦爛枝頭盡是嬌。穠李夭桃。終瞬零凋。

梨渦凝笑百般嬈。婀娜風騷。若夢煙消。

卿相公侯叱吒翹。榮顯功標。三代難超。

名城陳蹟憶迢迢。興盛殷饒。黯弔蕭條。

《少年遊》　勉長孫 伯遠

吾孫作畫有薪傳，眼界廣而寬。好思敏學，多元文化，本固又枝繁。

長河流水綿長遠，後繼效前賢。格致修齊，親民利國，無愧美華年。

《破陣子》　歸去來　歎興衰

回港讀何師《霸王別姬》詞兩首，若有所思。

虎返山林草莽，魚回湖海江洋。

遊子當如離陣雁，鳥倦知還戀我鄉。穹蒼任意翔。

項羽劉邦權鬥，楚王漢主爭皇。

向背民心天作主，成敗何須論短長。征人淚兩行。

《破陣子》丙申季秋返港感懷

返港當天豔陽高照，一日後渡海泳隆重舉行，男女老少參與者六千之眾。鯉魚門海灣泳手，橙色汽球人各一個，隨身漂浮蔚為大觀，真盛事也！然美中不足，暗流內湧意外發生。其後幾日兩股颱風連續正面襲港，史所未有的災害頻生。慨然嘆之！

港島風和日麗，鯉灣水淨波平。

深淺漩渦難蠡測，暗流洶湧逆已成。擾人惡夢生。

昔日颱風季過，今年連續縱橫。

驟雨狂颶知勁草，勵志齊心踏浪行。中流砥柱擎。

《行香子》菊花詠

九月涼風。雲淡新晴。登高處，颯颯秋聲。

看她含嫣，她搖曳，她芳馨。

微羞帶澀，玉立娉婷。

纖纖美貌，細語銀鈴。

千般態，萬種柔情。

燦金晶雪，紫羽黃纓。

伴幼花長，成花燦，落花清。

《行香子》豐年樂

九九和風。晴朗天空。地頭農民步匆匆。揚塵曬穀，歡樂溶溶。笑男人勤，家人壯，女人恭。

存倉飽滿，多留良種，技能精研保成功。兒孫進取，福壽年豐。積一點兒錢，建點兒屋，放點兒鬆。

《天仙子》歲月無聲

歲月崢嶸如逝水。賽龍爭錦堪回味。當年英勇弄潮兒，非昔比！古稀矣！（老邁矣）一葉扁舟溪澗裏。

《生查子》念親恩

楊柳繞湖亭，松柏環山徑。供奉饗先親，祭拜椿萱敬。

感母養兒恩，謝父教兒正。助我一生人，心靜平安慶。

《點絳唇》神舟二號

世紀飛翔，中華勇士凌雲上。天宮在望。奇蹟今朝創。

對接箭船，實驗諸多項。行程壯。回收順暢。奏凱歌嘹亮。

《卜算子》雪

歲杪返鄉間，冰封銀妝樹。策杖尋幽訪故人，梅竹當年路。

蓦見白頭翁，獨坐寒風處。兒女頑童喜若狂，嬉戲歡歌去。

《憶少年》十二月十三日南京鐘聲

無情歲月，無端災禍，無限哀怨。
金陵沐血雨，恨京畿罹難。
蓋世冤讎銘史傳。叱敵寇、妄圖翻案。
中華已崛起，看何人挑戰？

*此詞慣用入聲韻，今以仄韻填之。

《憶秦娥》高堂祭

憶故土。清明時節思慈母。
思慈母。吐甘咽苦，百般呵護。

幼年羸弱多淒楚。羹湯良藥親身哺。
親身哺。親恩難報，淚流如注。

《醉花陰》　拓荒者　次韻何師《天地一沙鷗》

天馬行空何所限，理想前瞻遠。

看曠野荒原，唯我耕耘，得失全無怨。

豐盈減損收成反，堅守初衷願。

急雨伴狂風，克服艱難，達到成功線。

原玉：《醉花陰》天地一沙鷗

熱愛飛行求極限，展翅蒼穹遠。

瞰浩渺煙波。孤獨傷心，奈惹爹娘怨。

兀鷹似的跟頭反。終了高瞻願。

毅志動雛鷗，鍛鍊追隨，共闖行雲線。

《鵲橋仙》無語

秋來暑去，頻頻豪雨，街道行人難避。
人間世道有玄機，又怎奈、常常乖舛。

風和日暖靄時變異，猶似天公生氣。
太平歡樂萬家珍，歎貳子、橫行逆施。

《踏莎行》藍山三姊妹峯之約

葉家三姊妹年齡總和近二百五十歲，歡聚雪黎。
當此佳日不可無詩。即借市郊藍山 Three sister 之意填詞一首，以誌依依。

北美冰寒，雪黎溫暖，遐齡姐妹人人羨。
當年蓓蕾溢清芬，三枝藤蔓繁花遍。

重唱童謠，又敲琴鍵，兒時父母歡顏現。
如歌歲月惜今宵，藍山相約明年見。

《釵頭鳳》伊闕遐想

人間道，崎嶇峭，電轟雷擊狂風嘯。迎冰雹。穿丘壑。

勇攀峯頂，月空寥廓。樂，樂，樂！

星辰耀，天恩浩。佛光祥瑞金身造。龍門拓，開伊洛。

如虹懸瀑，鯉魚飛掠。躍，躍，躍！

《蝶戀花》河南一九四二

時到老來常念舊。痛惜蒼生，悽苦無人救。

憂患中原罹難驟。天災人禍花園口。

黃旱蝗湯和外寇。殃害饑民，亡命逃荒走。

今日春風吹綠柳。良田萬頃如錦繡。

《漁家傲》澳洲豪雨——想二弟三弟

淅瀝淋灘連夜雨，愁人憂懣揮難去。密霧濃雲遊子慮。

鄉思緒，孤舟獨槳拴何處。

野鶴閒雲殘照縷，春風秋露琴書寓。手足同胞慳一聚。

關山距，且憑美夢天倫敍。

《蘇幕遮》寫經

皖松煙，端石硯。七紫三羊，墨筆抄黃卷。

般若心經慈悲典。參悟真禪，鐘聲青燈伴。

赤誠心，明誓願。積德憐貪，禮佛由衷讚。

超脫濁塵登彼岸。普渡蒼生，信眾離災難。

《酷想思》青春祭——梁祝

別井離卿非不顧。怎忘卻、朝朝莫。惜花落情傷流水負。
不怨你、羞傾訴。不是你、難傾訴。
錯失青蔥年月度。那成想、陰陽路。夢春暖風柔垂柳處。
懊悔盡、伊人誤。追恨晚、平生誤！

《酷相思》天舟速遞

一號天舟呼嘯去。緊追趕，天宮聚。勁鋪設穹蒼新運路。好又快，超高度。
準且確，超精度。
大任千鈞身重負。外空域，當勤務。妙成果毫釐全不誤。參與者，雄心樹。
謀劃者，雄心樹。

《粉蝶兒》詠諧曲

適值休長假風雨來攪亂。轎車兒、變成舢舨。想行山、路陡峭、不能如願。想遊船、驚怕被狂瀾捲。

輕鬆相約朋友砌八圈戰。衛生牌、旨於消遣。比心思、憑智慧、擅長推斷。局完時、誰打點今餐飯？

《青玉案》白頭吟

秋高晴晚觀歸鳥。看今夕、斜陽好。浪跡天涯誰預料。層巒楓染，林泉浩淼。多少煙塵杳。

千山萬水京香澳。天上人間月雙照。伉儷和諧琴瑟調。九旬開二，鑽婚將到。鶴髮同偕老。

《南鄉子》金池塘

秋已去，至初冬。流光溢彩照丹楓。

夕陽暖。錦鯉金塘池水緩。

人道桑榆紅映滿。

《調嘯詞》警醒

驚險，驚險。詐騙斂財氾濫。

頻頻散佈謊言。虛誇廣告誤傳。

傳誤，傳誤。

珍重安全保護。

《菩薩蠻》思歸

香江端午龍舟月。澳洲已漸飛霜雪。

鄉愿急驅馳。倦遊思遠歸。

剪梳三徑草。勘校刪前稿。

書翰畫詩餘。間來趁舊墟。

《菩薩蠻》釋懷　不言悔（致導師）

莫悔歲月如黃鶴。傳承繼絕詩詞樂。
莫謂罔徒勞。潤澆花不凋。
莫云宵旰困。教學同精進。
莫謂意闌珊。登峯一瞬間。

原玉：《菩薩蠻》悔

悔誠心熱腸消耗。奈何偏惹無情惱。
悔伏案眠遲。失朝露潤滋。
悔芳菲莫趁。憾綠凋紅褪。
悔皺鎖春山。損秋水碧漣。

《更漏子》李小如書畫展觀後

習詩詞，書與畫。學古法師造化。
賦比興，寄真情。清新色彩呈。
觀新銳，精英薈。紅紫青藍拔萃。
意高致，敬前賢。中華雅韻傳。

《清平樂》冬日雨後

湖清海湛，水靜平如鑑。
小艇緩行帆影泛，遠眺寒梅吐豔。
西窗淅瀝淒濛，思鄉懷舊情濃。
今朝煦陽輕照，束裝再踏萍蹤。

《虞美人》傷時

兒時嬉水扠魚處，依舊今如故。
堆沙栽柳小河灣，獨有扁舟垂釣夕陽殘。

韶華易過磋砣老，故事存多少。
嫣然含笑問春風，何不緩行同挽水流東。

《西江月》也說

來到春秧萌動，去隨夏絮臨風。
豔陽高照趁晴空，碩果盈盈歡頌。

劈地開天盤古，春華秋實神農，*
人間正道在其中，至愛真情圓夢。

＊試學用典之法

原玉：《西江月》 情為何物

去若燃煙飄影。來如觸電離魂。
前生冤孽信留痕。蝕骨纏綿何緊。
記錦江濤箋秀，戀西川校書驛。
相思別後亂宵晨，一任釵零粉褪。

《荷葉杯》 芸窗集讚

苗圃盛開嘉卉。清麗。多謝惜花人。
村屋小窗廊下。如畫。心暢意怡情。
和風柔雨歷辛勤。通力細耕耘。
滿園春色日晴明。者老賦新聲。

《相見歡》 十三屆全國運動會——天津

流光溢彩繽紛。海河濱。全運、體壇名將聚天津。
專業隊，皆精銳。社區羣，普及、健身強體惠人民。

＊二〇一七年八月中國第十三屆全國運動會隆重舉行。提出「全民體育、惠及人民」的口號，一改過
分追求錦標、金牌的風氣。因賦長短句為賀。旅大洋洲邑人商鐵樑賀。

《定風波》 靜夜思

振翼南翔日似輪。雙飛野雁月和雲。凝望銀河思以往。

回想。也如煙雨也如塵。

青壯年華當激勵。初志。天寬海闊歷艱辛。浪緩潮平波影靜。

安定。鉤沉史料辨紛紜。

《定風波》 嶺南小村景

小江村、草長鶯歌，寒霜冷雪雨過。爍目桃花，撩人柳絮，春意多婀娜。

牧童呀！喜遊惰。橫笛輕吹老牛臥。言妥！片刻消遣後，開工勞作。

稻田顆顆，大豐收、積滿糧倉垛。集全村慶賀、劏豬宰鴨，男女團團坐。

耍花燈，放煙火。醇酒佳餚米糕裹，香糯！種子優選，農忙秋播。

《滿江紅》望星空　外一首

（入聲韻）

雪鬢霜髯，遙望遠、星空閃爍。當彼刻、勵精圖治，任勞工作。

何計個人名與利，窮鄉僻壤荒沙漠。從不論、前路苦和辛，山丘壑。

想玩伴，同戲謔。音信少，難忘卻。或期他日聚，友情如昨。

那怕關山千里遠，江河湖海雲煙邈。願我儕、秋豔夕陽紅，身心樂。

（仄聲韻）

雪鬢霜髯，遙望遠、星空絢爛。當彼刻、勵精圖治，志誠肯幹。

何計個人名與利，克勤克儉平生願。從不論、前路苦和辛，高低賤。

常思念，同學伴。音訊杳，歸途漫。或期他日約，聚頭歡宴。

那怕關山雲水隔，江河湖海重相見。願我儕、秋豔夕陽紅，身心健。

《鳳凰臺上憶吹簫》近中秋

時近中秋，月空如洗，興來登上層樓。欲了鄉思願，及早酬繆。

飛越千山萬水，前路遠、北望神州。沿江漢，黃河兩岸，九派歸流。

悠悠！盛年已過，難再自由行、作信天遊。歷盡艱難事，今也無憂。

親友良朋相見，金菊酒、同醉方休。高聲喚，身心健康，海屋添籌

《水調歌頭》津門暢想

津衞*戍京阜，歷代保中樞，兵戎屯駐。御河漕運匯通渠，財帛錢糧豐貯。

奈久安昇平處，施政漸荒疏。難把強梁拒，飽受外胡奴。

換新天，強國夢，起宏圖。港深灣富。京津唐冀共同途。增長中西客戶，

開發東西商路。工貿技農漁，環海新機遇。期並駕齊驅。

*天津古時設天津衞，拱衞京師、又為京城門戶，邑人喜稱津門。得南北交通及漕運之利，後海禁重
開中外商賈雲集，日益繁榮。有九條河匯為海河一併入海。故有「九河下梢」之說。

《漢宮春》燕趙雄風——寄語眾兄弟子姪

燕趙豪情。任雲寒霜凜，大漠冰封。森嚴關隘，陡峭壁壘重重。巡邊守土，抗強梁、蓋世英雄。真好漢、經天緯地，崔嵬太岳群峰。

六駿昭陵良驥，佐唐宗立國，百戰勛功。斯人念其業績，永塑威容。芸芸我輩，歷蹉跎、耽久平庸。今可慰，春回大地，昂揚各展雄風。

《八聲甘州》惜翰珍

望庋藏手跡畫圖刊，伴我攬書眠。漸衰翁已暮、斯文不顯，誰續燈燃。閱古今騷詞賦，詩聖謫仙篇。收拾惆和悵，意興闌珊。

掛軸斗方冊頁，看漢唐碑拓，至愛珍傳。歎知音益渺，靠那個承先。趁微醺、墨研鋪紙，痛傷懷、醉筆寫屏聯。真酣暢、至淋灕處，忘卻憂煩。

《聲聲慢》歡歌

《聲聲慢》（漱玉詞）原來作者多用平韻格。而六一居士以仄韻格所作《漱玉詞》催人淚下，為千古絕唱。故後人多效以仄韻倚聲。今復用平韻作《聲聲慢》，寫昂揚以解憂怨。

歡歌嘹亮。鼓舞昂揚，堅持改革良方。不忘初心，提高自信擔當。不須久痛過往，下決心、雄起圖強。百年恥，沒齒難以忘，再造輝煌。

海外炎黃華裔，喜家鄉前景，大有希望。致富豐收，龍騰獅舞禎祥。希寰宇諸國族，保和諧、前路康莊。促經濟，帶繁榮、充滿陽光。

《渡江雲》盼歸

開窗邀朗月，盼來信息，投入故人家。照青山碧草，綠葉新芽，翠柳影兒斜。良禽結伴，美如畫、揚絮飄花。裝點着、三春煙雨，溪澗戲羣蛙。

無他。青梅竹馬，夢裏牽腸，怎安心得下。同命鳥、相濡以沫，似水年華。清風暖日傳歡樂，急去迎、幸福和他。披暮靄，南歸雁落平沙。

《念奴嬌》冬

月光如瀉，看冬日、銀嶺寒松冰雪。感嘆人間，難把那、甘苦參詳透澈。貴賤高低，升沉向背，明晦陰晴別。其中緣故，怎能思辨真切。

回味弱冠年華，學修身正意，清風高節。振奮精神，朋友輩，互助關心愉悅。歲月悠悠，遍天涯海角，往來音闕。人生如寄，話當年與誰說。

《雨霖鈴》憶四弟鐵鐘

親情殷切。至今猶記，少艾分別。心憂路徑遙遠，離千百里，週天寒徹。帳幕狼煙漫捲，伴篝火明滅。戍塞外、艱苦征程，永葆初衷志剛烈。

男兒自許真豪傑。立蒙疆、策馬銜冰雪。農耕牧獵荒甸，油井畔、凱歌年月。久記羊城，歡聚、花園酒醉時節。似又響、成串駝鈴，老驥聲嘶咽！

《賀新郎》過虎門

馳旅濠珠粵。憶晚清、江寧條約。主權淪滅。朝政因循官貪腐。枉虎門堅城堞。難禦寇，形同虛設。感勇士精誠守土，嘆棟樑盡忠全節烈。南海吼，眾山咽。

春風秋雨伶仃月。誓興邦、多方探索，百迴千折。消蝕了英雄豪傑，志士仁人心血。歷得失、尋求超越。毀譽喧囂全不計，秉前賢、謀富強心切。收港澳，國仇雪。

商鐵樑書畫集

商鐵樑　著

責任編輯　吳黎純
裝幀設計　易　水
印　　務　劉漢舉

出版
中華書局（香港）有限公司
香港北角英皇道四九九號北角工業大廈一樓 B
電話：（852）2137 2338
傳真：（852）2713 8202
電子郵件：info@chunghwabook.com.hk
網址：http://www.chunghwabook.com.hk

發行
香港聯合書刊物流有限公司
香港新界大埔汀麗路三十六號
中華商務印刷大廈三字樓
電話：（852）2150 2100
傳真：（852）2407 3062
電子郵件：info@suplogistics.com.hk

印刷
中華商務彩色印刷有限公司
新界大埔汀麗路 36 號 14 字樓

版次
2019 年 11 月初版
©2019 中華書局（香港）有限公司

規格
16 開（210mm×286mm）

ISBN
978-988-8674-06-0